卡若琳 著

Carolina

玩轉扭蛋紙機關

獨角獸篇

作者的話

還記得小時候上美術課，總有各種不同的課程選項，當時我特別喜歡美勞課，就靠著剪、摺、貼，便可以做出許多新奇好玩的紙玩具。因為對這些紙藝術的極大興趣，因此我一路就讀著美術班成長。雖然美術學校的課程大多以繪畫類為主，但課外我仍不斷地進修立體紙藝的相關課程，也經常購買日本的玩具書研讀與實作，這些經驗都成為現今我從事創作與教學的養分。

之前我出過兩本書，主要是以機關彈跳的結構與生活相片結合的手工相簿，這次第一次出版紙玩具的手作書，並結合時下最流行的扭蛋機，讓大家簡單輕鬆地製作一個屬於自己的扭蛋機台。還記得剛開始跟出版社討論時，原本主要想以基本款的素色扭蛋機讓大家自由發想與創作，後來希望讓大家可以對扭蛋機有更具體的造型概念，可以輕鬆上手，於是最後的成品為一套兩本，各自有男孩、女孩可輕鬆完成的款式——獨角獸、人魚、恐龍。

希望大家會喜歡我這類型的作品。

目次

可運用的工具

- 剪刀
- 白膠
- 約 0.5cm 雙面膠
- 小鑷子
- 竹籤（沾白膠用，若用小罐裝的可免）
- 摺線棒（可用手壓或找其他適合的物品替代）
- 紙雕棒（可用筆替代）

奇幻獨角獸

紙型頁碼編號：❶ ～ ⓮

（示範影片與圖解作法、順序略有不同，請自行選用）

1 請將❶ ～ ❹紙型「心底盒」1 ～ 4 拆卸，共有 7 個區塊，將摺線都摺好備用。

2 將版型 C 摺線摺好。在標示數字①②③④處對應版型 B 同編號處，用白膠黏貼。

3 版型 E 同上方式對應編號黏貼，Ⓐ 跟版型 C 貼合。

4 版型 I 同上方式對應編號黏貼，Ⓓ 跟版型 E 貼合。

5 版型 G 同上方式對應編號黏貼，Ⓒ 跟版型 I 貼合、Ⓑ 跟版型 C 貼合。

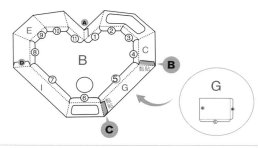

6 版型 K 將兩端黑點處黏貼；版型 L 亦同，呈現兩個三角形，在其中一邊上膠，尖頂對準底盒 Ⓓ Ⓑ 黏貼。

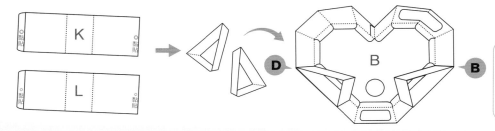

Tips
想黏緊一點可在三角形底部邊緣上膠，平貼在底盒上。

1 請將❻ ～ ❽紙型「心蓋子」1 ～ 3 拆卸，共有 6 個區塊，將摺線都摺好備用，並請拿出賽珞珞片、雙面膠。

2 在版型 A 背面縷空處沿內緣上雙面膠，貼上賽珞珞片，並依照形狀，修剪多餘的部分。

3 將版型 F 上標示⑯⑰⑱⑲處對應與 A 邊緣上同樣的編號，用白膠黏貼。

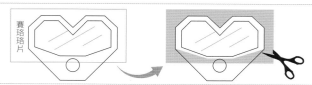

4 版型 D 同上方式對應編號黏貼，Ⓕ 跟版型 F 貼合。

5 版型 J 同上方式對應編號黏貼，Ⓖ 跟版型 F 貼合。

6 版型 H 同上方式對應編號黏貼，Ⓗ 跟版型 J 貼合、Ⓘ 跟版型 D 貼合。

心型主機台
扭蛋機轉軸：紙型「手把機關」

1 請將 ❺ 紙型「手把機關」拆卸，共有 5 個區塊，將摺線都摺好備用。

2 版型 N 將兩端愛心黏貼。接著在圓點處上膠，像蓋蓋子蓋上，從底部向內輕輕按壓黏貼，呈八角柱狀手把。

Tips
可用小鑷子輔助按壓更順手喔。

3 隨意揉一點紙塞入手把，讓它堅固，將手把放入版型 Q 中間八角形處，將兩者的三角形對準黏貼。

4 將版型 O 圖解粉紅色處對準手把空心方向黏貼，緊密覆蓋住。

5 在標示數字⑫⑬⑭⑮四處對應同編號位置，用白膠黏貼，呈現方盒狀。

6 將版型 P 穿入方盒的兩個長孔中貼合 Ｅ，再穿入底盒的圓洞，用版型 M 在盒子底部固定，版型 P 兩端黏貼。

Tips
版型 M 不用黏緊喔。

心型主機台
底盒、上蓋組合

1 將上蓋輕輕放上底盒，貼合無縫隙，試試看轉軸可不可以順利旋轉。

2 將版型 R 的半圓形插銷卡入扭蛋機投入口上方的孔洞中，完成。

獨角獸犄角：紙型「其他 1～2」

1 請將 ❾❿ 紙型「其他 1～2」的版型 a、b 拆卸，共有 2 個區塊，將摺線摺好備用。

2 將版型 b 對應編號對齊版型 a，先在一邊上白膠貼緊，再將另一邊塗上膠相黏貼，組合成筒狀。

3 將頂端㉙摺起處塞至內部，然後與內壁互相黏緊。

Tips
用小鑷子輔助更好操作。

4 將筒狀底部的㉚～㉞對應處黏貼，呈現領帶形。

三色玫瑰：紙型「其他 4～6」

1 請將 ⓬～⓭ 紙型「其他 4～6」拆卸，共有 3 個紙條，可做成 3 朵花。

2 將拆下來的紙條，由外向內用筆稍微用力拉順，順過的花呈現立體狀，接著將紙條捲成花朵，剛開始可以用筆夾著捲。

3 有雛型後再用手慢慢一邊拉緊一邊捲，將整條都捲完。

4 用鑷子平均交錯地彎摺花瓣的邊緣。

5 將花翻過來，從底部塗上白膠，要讓膠滲入各層，稍微用力按壓，把整朵花固定。

主機台、配件組裝

1 拿出剛剛做好的心型主機台、5 款配件。

2 黏貼犄角，在底部菱形塗上膠，將犄角黏在主機台的上方凹處，目測中間部分對準黏上。

3 將第一朵花上膠（顏色不限，依自己喜好），黏在犄角前方。

4 將耳朵上膠，一隻黏在主機台左上方、犄角旁平面處；另一隻黏在蛋盒投入口的插銷卡上。

5 將第二朵、第三朵黏在左右耳朵上。

Tips 可順著耳朵角度稍微斜斜地黏住，更美觀喔。

獨角獸嘴部：紙型「其他 2」

d 正面

1 請將 ❿ 紙型「其他 2」的版型 c、d 拆卸。

c

下壓 90°

2 將版型 c 的鋸齒部分摺成 90 度角，在鋸齒處塗上白膠。

3 將版型 c 塗膠那一面，繞著版型 d 的背面周圍黏合，最後將多餘的鋸齒剪掉，留下一點尾端，並在接合處塗上白膠，使頭尾相黏。

4 成為一個蓋狀的零件，請放在一旁備用。

背面

耳朵、眼睛、鬃毛：紙型「其他 3」

1 請將 ⓫ 紙型「其他 3」拆卸，共有 3 個區塊，版型 g 的眼睛需稍微剪裁，請準備美工刀。

2 版型 e 為兩個耳朵，將白膠塗在摺線內，將沾白膠處向左前方對齊虛線，然後黏起來。

3 版型 g 為獨角獸的眼睛，拆卸好備用。

4 版型 f 為獨角獸頭上的鬃毛，放著備用。

e

g

f

6 黏貼嘴部，在內部邊緣上膠，將嘴部扣在主機台旋轉鈕上，並輕輕按壓幾秒鐘，讓嘴部與主機台黏合。

7 黏貼眼睛，左邊愛心上方適當位置黏上一隻眼睛，另一邊且測對稱位置黏上。

8 黏貼鬃毛，將星星往前摺一下，讓鬃毛有個角度，在星星後方上膠黏貼在中間的花上。

 Tips

可將星星旁的鬃毛一角上膠，插黏入一片花瓣中，可更牢固喔。

9 獨角獸扭蛋機就完成了。

淘氣小恐龍

紙型頁碼編號：⑮ ～ ㉛

（示範影片與圖解作法、順序略有不同，請自行選用）

心型主機台
底盒：紙型「心底盒」

1 請將 ⑮ ～ ⑱ 紙型「心底盒」1 ～ 4 拆卸，
共有 7 個區塊，將摺線都摺好備用。

2 將版型 C 摺線摺好。

在標示數字①②③④
處對應版型 B 同編號
處，用白膠黏貼。

3 版型 E 同上方式對應編號黏貼，
Ⓐ 跟版型 C 貼合。

4 版型 I 同上方式對應編號黏貼，
Ⓓ 跟版型 E 貼合。

5 版型 G 同上方式對應編號黏貼，
Ⓒ 跟版型 I 貼合、Ⓑ 跟版型 C 貼合。

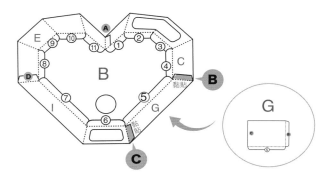

6 版型 K 將兩端黑點處黏貼；版型 L 亦同，呈現兩個三角形，在其中一邊上膠，
尖頂對準底盒 Ⓓ Ⓑ 黏貼。

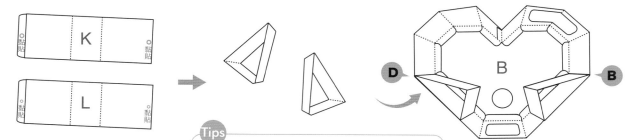

Tips
想黏緊一點可在三角形底部邊緣上膠，
平貼在底盒上。

1 請將 ⑲ 紙型「手把機關」拆卸，共有 5 個區塊，將摺線都摺好備用。

2 版型 N 將兩端愛心黏貼。接著在圓點處上膠，像蓋蓋子蓋上，從底部向內輕輕按壓黏貼，呈八角柱狀手把。

Tips
可用小鑷子輔助按壓更順手喔。

3 隨意揉一點紙塞入手把，讓它堅固，將手把放入版型 Q 中間八角形處，將兩者的三角形對準黏貼。

4 將版型 O 圖解粉紅色處對準手把空心方向黏貼，緊密覆蓋住。

5 在標示數字⑫⑬⑭⑮四處對應同編號位置，用白膠黏貼，呈現方盒狀。

6 將版型 P 穿入方盒的兩個長孔中貼合 **E**，再穿入底盒的圓洞，用版型 M 在盒子底部固定，版型 P 兩端黏貼。

Tips
版型 M 不用黏緊喔。

上蓋：紙型「心蓋子」

1 請將 ❷⓪ ～ ❷❷ 紙型「心蓋子」1-3 拆卸,共有 6 個區塊,將摺線都摺好備用,並請拿出賽璐珞片、雙面膠。

2 在版型 A 背面鏤空處沿內緣上雙面膠,貼上賽璐珞片,並依照形狀,修剪多餘的部分。

3 將版型 F 上標示⑯⑰⑱⑲處對應與 A 邊緣上同樣的編號,用白膠黏貼。

4 版型 D 同上方式對應編號黏貼,**F** 跟版型 F 貼合。

5 版型 J 同上方式對應編號黏貼,**G** 跟版型 F 貼合。

6 版型 H 同上方式對應編號黏貼,**H** 跟版型 J 貼合、**I** 跟版型 D 貼合。

底盒、上蓋組合

1 將上蓋輕輕放上底盒,貼合無縫隙,試試看轉軸可不可以順利旋轉。

2 將版型 R 的半圓形插銷卡入扭蛋機投入口上方的孔洞中,完成。

背鰭：紙型「背鰭」

1 請將 ❸⓪ ～ ❸❶ 紙型「背鰭」1～2 拆卸,將摺線都摺好備用。

2 將版型 n **T** **V** 上膠,對應版型 o 同編號處黏貼;版型 o **S** **U** 同前作法,最後呈大三角錐狀。

3 接下來 4 個背鰭作法相同,以版型 p、q 為例。將版型 q **X** 上膠,對應版型 p 同編號處黏貼;版型 p **W** **Y** 同前作法,最後呈小三角錐狀。

*r、s、t、u、v、w
版式相同、作法相同,不再重複。

1 請將 ❷❸〜❷❻ 紙型「頭」1〜4 拆卸，將摺線都摺好備用，「頭 2」中有恐龍眼睛（版型 X），請留存備用。

2 將版型 c ㉗㉘㉙上膠，對應版型 a 同編號處黏貼。

3 版型 f 同上方式對應編號黏貼，**L** 跟版型 c 貼合。

4 將版型 e 同上方式對應編號黏貼，要對準弧形，**K** 跟版型 c 貼合。

Tips
鋸齒部分用小鑷子輔助操作會更容易。

5 版型 h 同上方式對應編號，**P** 跟版型 e 貼合，**O** 要記得呈直角狀。

這個角要密合

6 版型 d 同上方式對應編號黏貼，**O** 跟版型 e 貼合。

7 版型 g 同上方式對應編號黏貼，**N** 跟版型 d 貼合，**M** 跟版型 f 貼合。

8 在已成形的頭部上膠，將版型 b 放上，一邊對齊、一邊施力使上下黏合，完成恐龍的上半身。

Tips
先黏合鋸齒部分會較順手。

1 請將 ❷❼〜❷❾ 紙型「尾巴」1〜3 拆卸，將摺線都摺好備用。

2

將版型 l ㊾㊿上膠，對應版型 i 同編號處黏貼。

3 版型 m 同上方式對應編號，**Q** 跟版型 l 貼合。

4 版型 k 同上方式對應編號，順著邊緣對齊黏貼，有缺口是正常的喔！**R** 跟版型 l 貼合。

有缺口是正常的！

Tips
鋸齒部分用小鑷子輔助操作會更容易。

5 在已成形的尾巴上膠，將版型 j 放上，一邊對齊、一邊施力使上下黏合，完成恐龍的下半身。

Tips
先黏合鋸齒部分，再慢慢向後黏合會較順手。

1 拿出剛剛做好的心型主機台和恐龍上半身、下半身。

2 將恐龍上半身上膠，貼合主機台左半邊黏住。

> **Tips**
>
> 輕輕按壓數秒等待密合，再放著靜置幾分鐘讓兩者完全黏住。

3 黏下半身時要將整體立起，檢查上半身與下半身的平衡，確定扭蛋機可以站立才上膠固定下半身。

> **Tips**
>
> 同樣要按壓等待，並靜置等待完全黏合。

要確定兩邊有平衡喔！

4 拿出剛剛做的 5 個背鰭，將最大的背鰭底部菱形的兩邊上膠，貼在心型主機台的凹處。

5 中型背鰭有 2 個，一個貼在主機台插銷片上，需要用一段雙面膠配合白膠黏貼。

另一個貼在心型左邊平坦處，以白膠黏貼即可

6 將 2 個小型背鰭貼在兩側。

7 拿出剛剛留存的恐龍眼睛，貼上完成。

蛋盒

紙型頁碼編號：**4**、**18**

（示範影片與圖解作法、順序略有不同，請自行選用）

紙型「紙扭蛋」

1 將版型 X、Y、Z 拆卸，請將摺線摺好備用。

2 將版型 Y 摺線摺好，V 形線向內凹摺，首尾 **E** 黏貼、底部 **F**、**G** 依序黏貼，再像盒子一樣蓋上黏住。

3 版型 Z 作法同上。

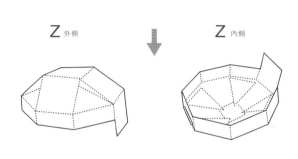

4 版型 Z 的半球完成後，將版型 X 摺線摺好、黏貼處上膠，貼在版型 Z 提示處。

5 對準卡榫處，試試兩者可不可以蓋上，再將版型 Z 尾端凸起處上膠跟上蓋黏貼。

底盒凸起處與上蓋黏合

是不是很像寶貝球呢？！

ACC 英士

繪畫 新主張 丸筆 wán brush

1. 筆尖由特殊纖維製成，富彈性及耐磨性。
2. 筆尖直接沾水即可做出漸層，渲染。
3. 筆可直接互染，調色。
4. 使用簡單，方便而不失實用性。

漸層
直接沾水使用

渲染
紙張沾水使用

互染混色
色彩更豐富

混色・重疊 效果

沾塗印章使用
豐富變化色彩

隨手記錄美麗風景

描繪當下內心感受

原來一切是那麼簡單

丸 樂人生，享受生活

-英士

新東文具企業有限公司
地址:台北市涼州街50號3樓
服務電話: 0800-300-188

Carolina 玩轉扭蛋紙機關：獨角獸篇／卡若琳著 . --
初版 . -- 新北市：臺灣商務，2020.10
面；21×29.7 公分
ISBN 978-957-05-3287-6（平裝）

1. 紙工藝術

972 109012678

Carolina 玩轉扭蛋紙機關
獨角獸篇

作　　者 ― 卡若琳（Carolina）
發 行 人 ― 王春申
選書顧問 ― 林桶法、陳建守
總 編 輯 ― 張曉蕊
統籌策劃 ― 張曉蕊
責任編輯 ― 何宣儀
特約編輯 ― 葛晶瑩
封面設計 ― 吳郁嫻
圖解繪圖 ― green ma
內頁設計 ― 綠貝殼資訊有限公司

營業組長 ― 何思頓
行銷組長 ― 張家舜
影音組長 ― 謝宜華
出版發行 ― 臺灣商務印書館股份有限公司
　　　　　　　23141 新北市新店區民權路 108-3 號 5 樓（同門市地址）
電話：(02)8667-3712　傳真：(02)8667-3709
讀者服務專線：0800056193
郵撥：0000165-1
E-mail：ecptw@cptw.com.tw
網路書店網址：www.cptw.com.tw
Facebook：facebook.com.tw/ecptw

局版北市業字第 993 號
初版一刷：2020 年 10 月
印刷廠：鴻霖印刷傳媒股份有限公司
定價：新台幣 630 元
法律顧問―何一芃律師事務所

B　數字均為黏貼處

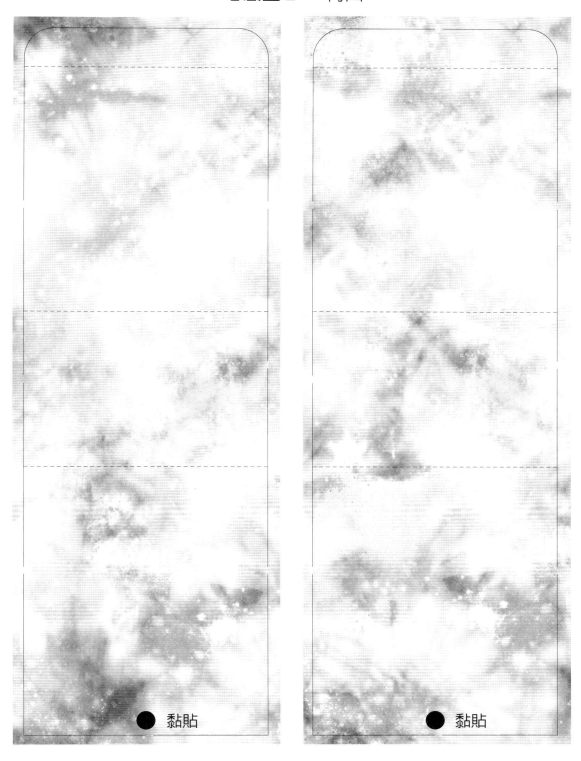

K　　　　將摺線摺好　　　　L

心底盒 2 — 正面

● 黏貼

● 黏貼

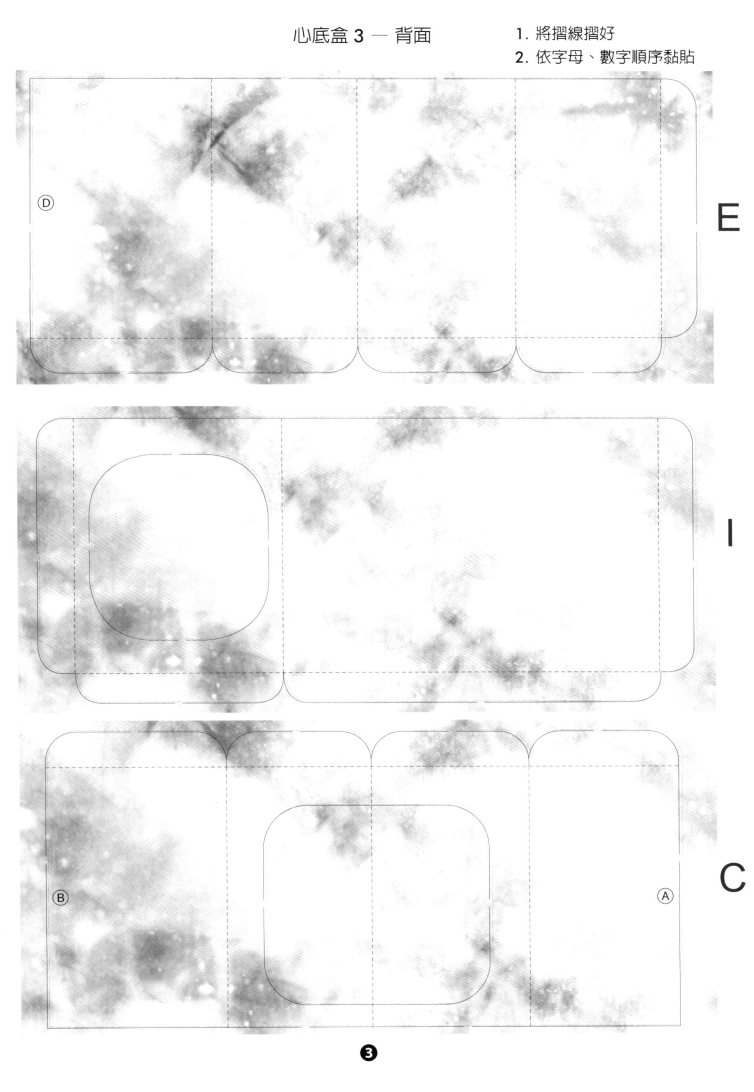

心底盒 3 — 背面

1. 將摺線摺好
2. 依字母、數字順序黏貼

❸

心底盒 4 — 背　面

1. 將摺線摺好
2. 依字母、數字
　　順序黏貼

G

紙扭蛋 — 背面

1. 將摺線摺好
2. 依字母、數字順序黏貼
3. V 形線向內凹折

X

卡榫

Ⓔ　　　　Ⓗ

Ⓕ　　　Ⓖ

★ V 形線向內凹折

Y

黏貼　　　卡榫

Ⓐ　　　　　Ⓓ

Ⓒ　　　Ⓑ

Z

心底盒 4 — 正面

⑤

Ⓑ

紙扭蛋 — 正面

黏貼

Ⓔ

Ⓕ

Ⓖ

Ⓗ

Ⓐ

Ⓒ

Ⓑ

Ⓓ

手把機關 — 背面

1. 將摺線摺好
2. 依字母、數字順序黏貼

M

N

黏貼

O

Ⓔ

P

⑭

⑫

⑬

⑮

手把機關 — 正面

黏
貼

△ 黏貼

⑮ ⑬

⑭ ⑫

Ⓔ

A　數字均為黏貼處

1. 將摺線摺好
2. 依字母、數字順序黏貼

J

D

F

卡榫

卡榫

F

I

G

F

⑳

㉑

G

H

㉓

㉔

㉕

㉖

F

⑲

⑱

⑰

⑯

R

1. 將摺線摺好
2. 依字母、數字順序黏貼

H

心蓋子 3 — 正面

a

1. 將摺線摺好
2. 依字母、數字順序黏貼

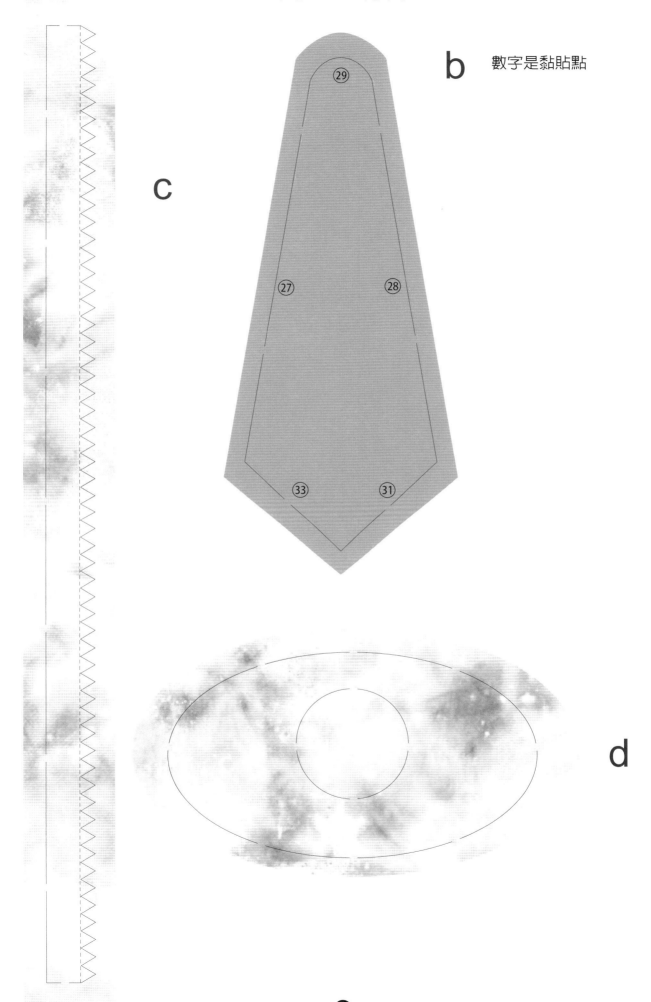

b

數字是黏貼點

c

①29

②27 ②28

③33 ③31

d

數字是黏貼點

e　　　　摺線摺好

f

g

另一面有眼睛，記得剪裁喔！

h

i

j

其 他 6 — 背 面

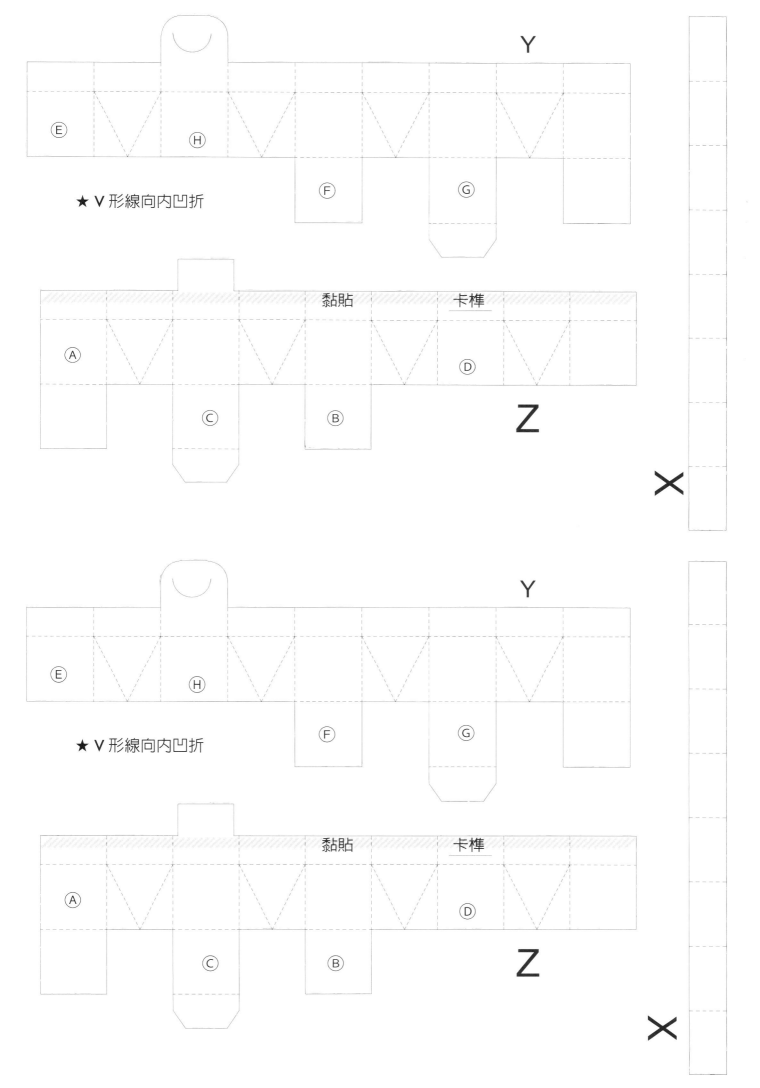

Ⓔ

Ⓕ Ⓖ

 Ⓗ

Ⓐ

 Ⓒ Ⓑ

 Ⓓ

Ⓔ

Ⓕ Ⓖ

 Ⓗ

Ⓐ

 Ⓒ Ⓑ

 Ⓓ

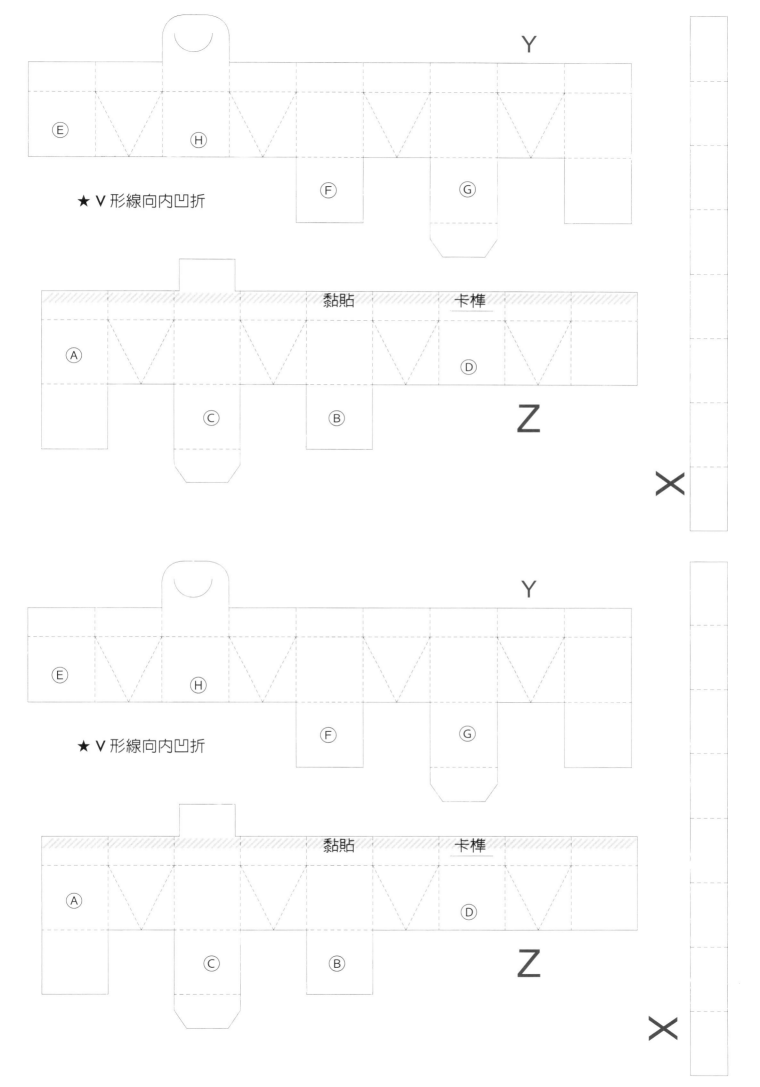

★ V 形線向內凹折

★ V 形線向內凹折

Ⓔ

Ⓕ Ⓖ

Ⓗ

Ⓐ

Ⓒ Ⓑ

Ⓓ

Ⓔ

Ⓕ Ⓖ

Ⓗ

Ⓐ

Ⓒ Ⓑ

Ⓓ

B 數字均為黏貼處

數字均為黏貼處

K 將摺線摺好 L

1. 將摺線摺好
2. 依字母、數字順序黏貼

E

I

C

心底盒 4 — 背 面

1. 將摺線摺好
2. 依字母、數字順序黏貼

G

紙扭蛋 — 背面

1. 將摺線摺好
2. 依字母、數字順序黏貼
3. V 形線向內凹折

X

★ V 形線向內凹折

Y

黏貼　　　卡榫

Z

心底盒 4 — 正面

紙扭蛋 — 正面

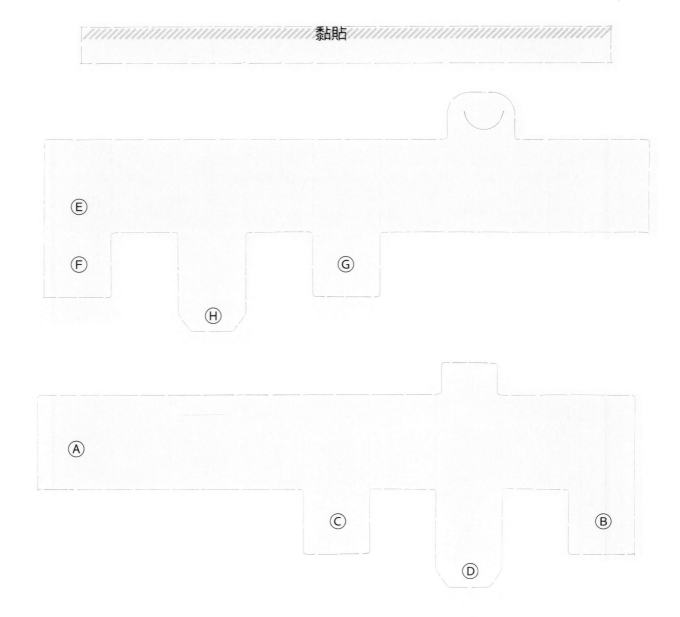

手把機關 - 背面

1. 將摺線摺好
2. 依字母、數字順序黏貼

M

N

❤ 黏貼

O

Ⓔ

P

Q

⑭

⑫

⑮

⑬

△ 黏貼

A　數字均為黏貼處

數字均為黏貼處

1. 將摺線摺好
2. 依字母、數字順序黏貼

J

D

Ⓕ 卡榫 卡榫 Ⓘ

F

Ⓖ

R

1. 將摺線摺好
2. 依字母、數字順序黏貼

H

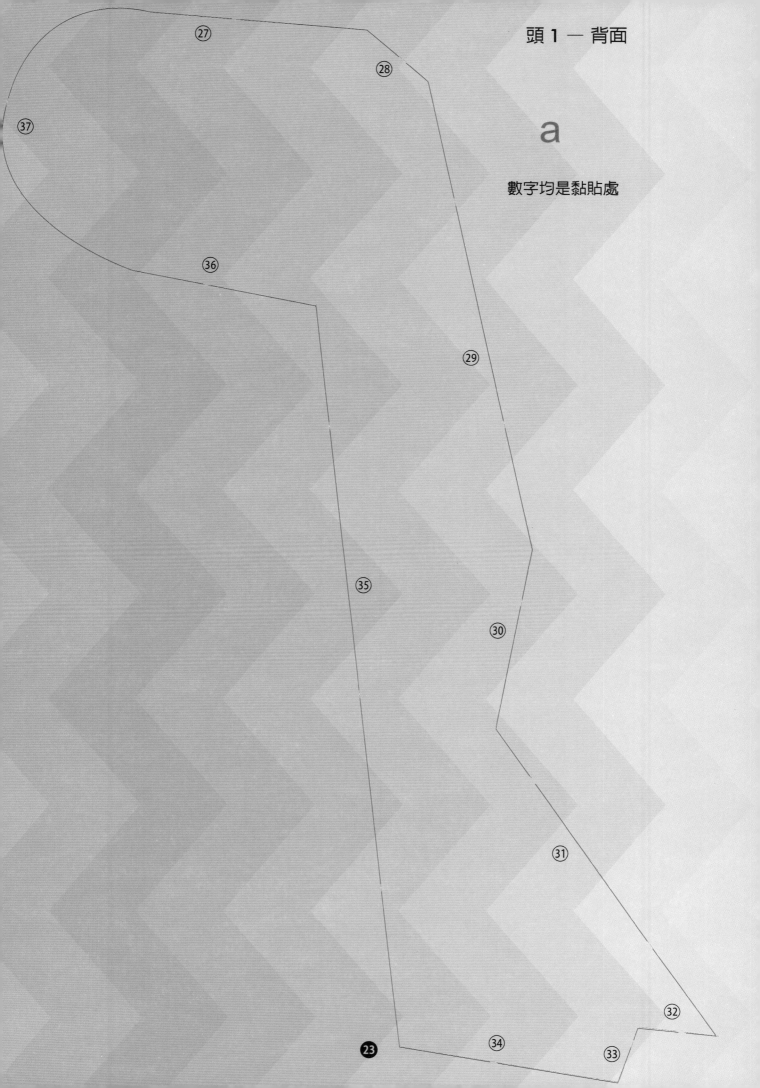

㉗

㉘

頭 1 — 背面

a

數字均是黏貼處

㊲

㊱

㉙

㉟

㉚

㉛

㉜

㉝

㉞

❷❸

頭 2 ─ 背面

b

數字均是黏貼

1. 將摺線摺好
2. 依字母、數字順序黏貼

c

d

Ⓝ

Ⓞ

1. 將摺線摺好
2. 依字母、數字順序黏貼

㉕

Ⓛ

㉙ ㊵

㊻ ㉟

㉘

㉗ ㊳

Ⓚ

頭 4 — 背面

1. 將摺線摺好
2. 依字母、數字順序黏貼

㊲

㊽

㉚ ㉛

Ⓜ

㊶ ㊷

㊱ ㊺ ㊹ ㊸

Ⓞ Ⓟ Ⓝ

㊼ ㉞ ㉝ ㉜

j 數字均是黏貼處 i

1. 將摺線摺好
2. 依字母、數字順序黏貼

Ⓡ

k

Ⓠ

l

1. 將摺線摺好
2. 依字母、數字順序黏貼

㊳

㊽

Ⓡ

㊾

㊿

㊴

㊵

㊺

尾巴 3 — 背面

m

1. 將摺線摺好
2. 依字母、數字順序黏貼

1. 將摺線摺好
2. 依字母、數字順序黏貼

m

�57 �52

�56 �51

Ⓠ

尾巴 3 — 正面

1. 將摺線摺好
2. 依字母、數字順序黏貼

1. 將摺線摺好
2. 依字母、數字順序黏貼

t

u

v

w

W

X

Y

X

W

Y

背鰭 2 — 正面

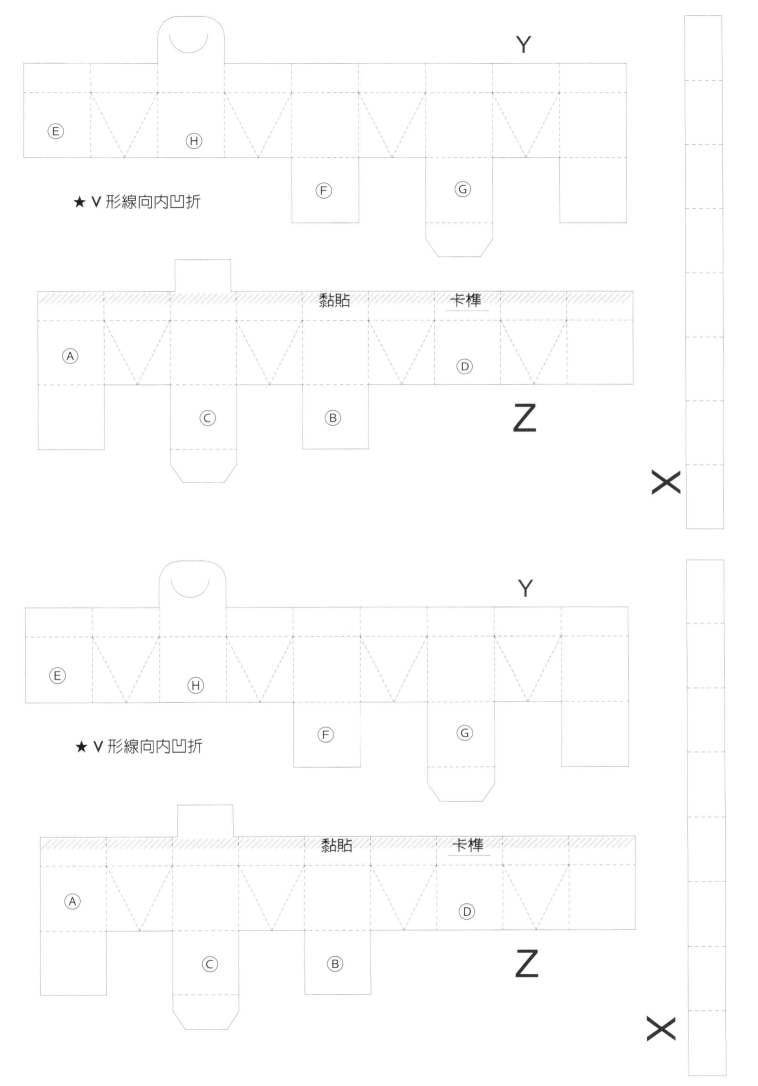

★ V 形線向內凹折

黏貼　　卡榫

★ V 形線向內凹折

黏貼　　卡榫

Ⓔ

Ⓕ　　　　　　　　　　　Ⓖ

　　　　Ⓗ

Ⓐ

　　　　　　　　　Ⓒ　　　　　　　　　Ⓑ

　　　　　　　　　　Ⓓ

Ⓔ

Ⓕ　　　　　　　　　　　Ⓖ

　　　　Ⓗ

Ⓐ

　　　　　　　　　Ⓒ　　　　　　　　　Ⓑ

　　　　　　　　　　Ⓓ

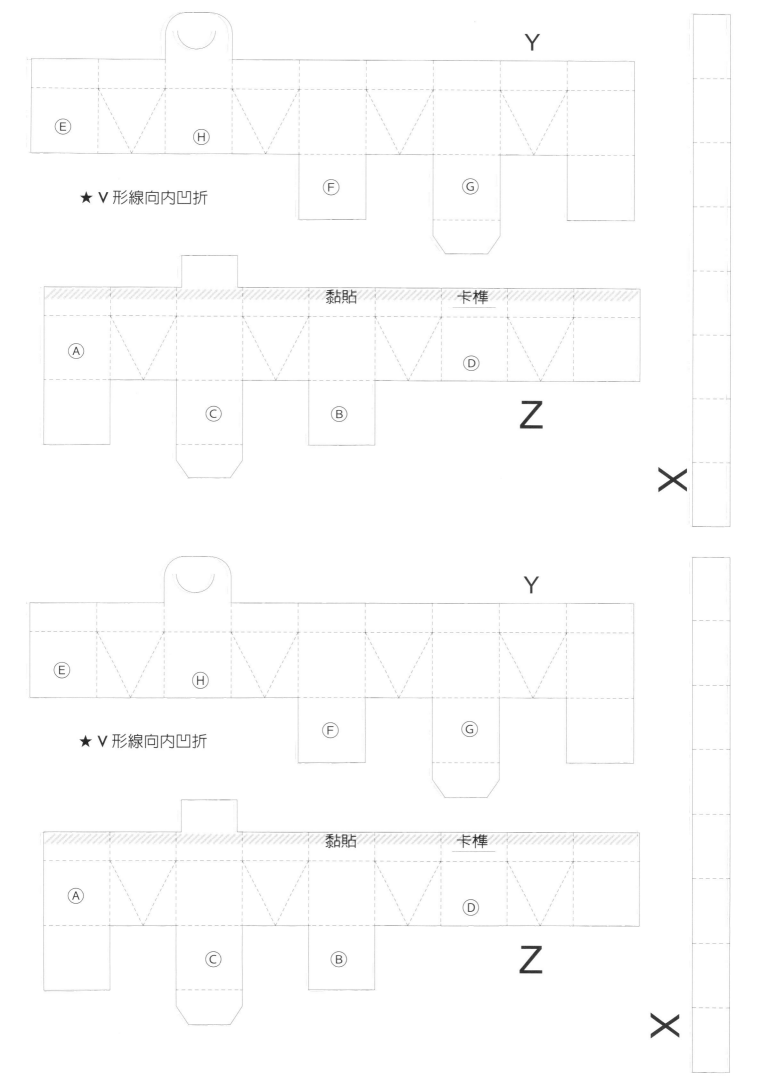

★ V 形線向內凹折

黏貼　　　卡榫

Ⓔ

Ⓕ Ⓖ

 Ⓗ

黏貼

Ⓐ

 Ⓒ Ⓑ

 Ⓓ

Ⓔ

Ⓕ Ⓖ

 Ⓗ

黏貼

Ⓐ

 Ⓒ Ⓑ

 Ⓓ

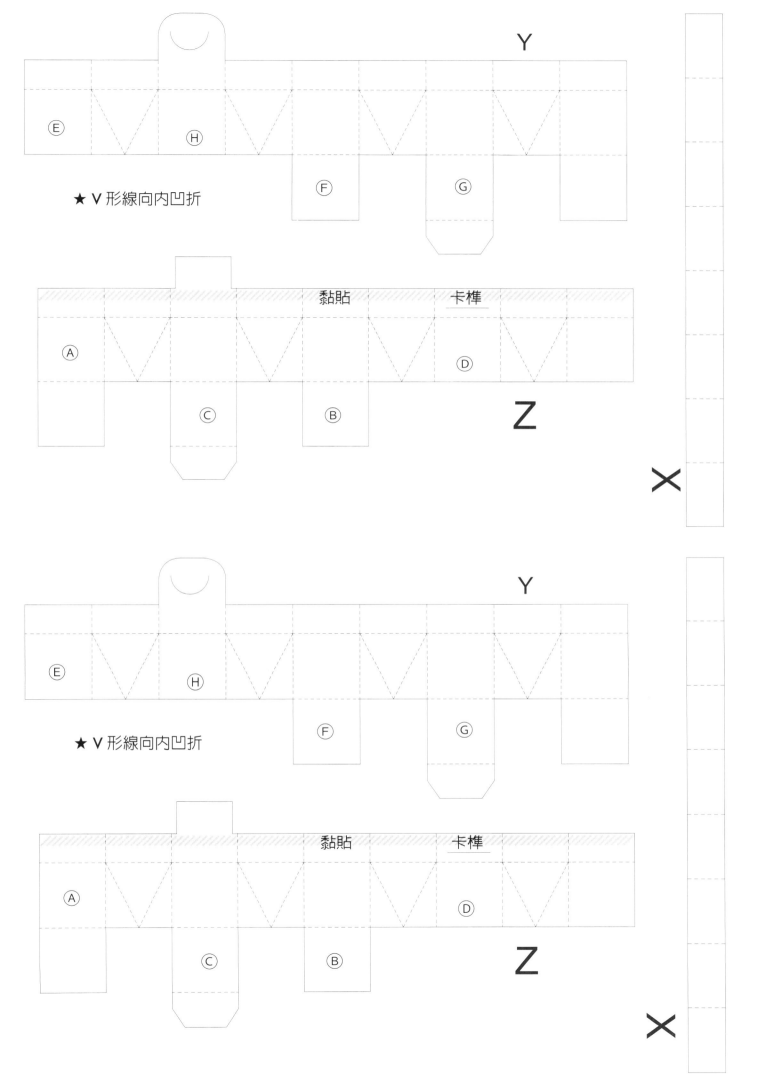

★ V 形線向內凹折

★ V 形線向內凹折

Ⓔ

Ⓕ Ⓖ

Ⓗ

Ⓐ

Ⓒ Ⓑ

Ⓓ

Ⓔ

Ⓕ Ⓖ

Ⓗ

Ⓐ

Ⓒ Ⓑ

Ⓓ

B 數字均為黏貼處

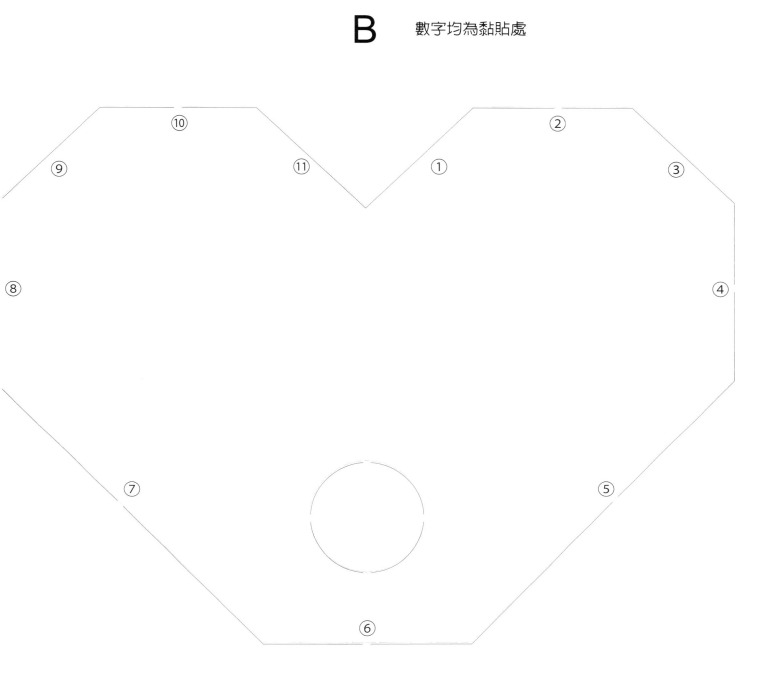

● 黏貼

● 黏貼

K　　　　　將摺線摺好　　　　　L

● 黏貼

● 黏貼

黏貼

黏貼

1. 將摺線摺好
2. 依字母、數字順序黏貼

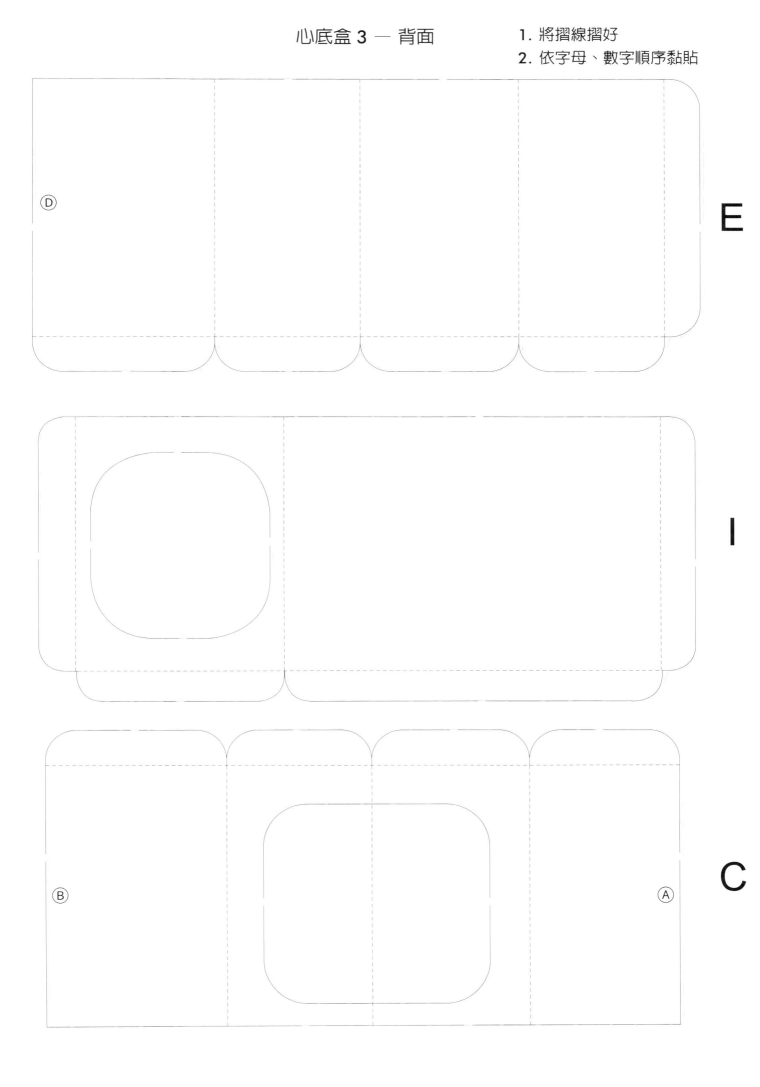

Ⓐ

⑪　　　⑩　　　⑨　　　⑧

Ⓓ　　　　　　　　　　　　　　　　Ⓒ

⑦　　　　　　　⑥

①　　　②　　　③　　　④

心底盒 4 — 背 面

1. 將摺線摺好
2. 依字母、數字
 順序黏貼

G

紙扭蛋 — 背面

1. 將摺線摺好
2. 依字母、數字順序黏貼
3. V 形線向內凹折

X

★ V 形線向內凹折

卡榫

E H F G

Y

黏貼 卡榫

A C B D

Z

心底盒 4 — 正面

⑤

Ⓑ

紙扭蛋 — 正面

黏貼

Ⓔ

Ⓕ Ⓖ

Ⓗ

Ⓐ

Ⓒ Ⓑ

Ⓓ

手把機關 — 背面

1. 將摺線摺好
2. 依字母、數字順序黏貼

M

N

O

P

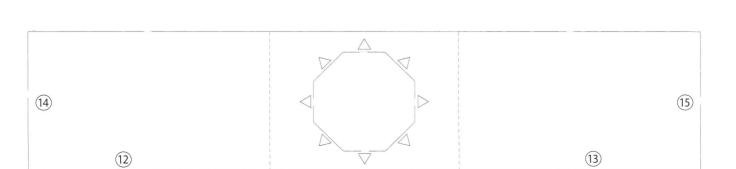

●

●　　　　　●

　　　　　●　　　　●　　　　●

♥
黏
貼

△　△　△　△　△　△　△　△

△　黏貼

⑮　　　　　　　⑬

⑭　　　　　　　⑫

Ⓔ

A 數字均為黏貼處

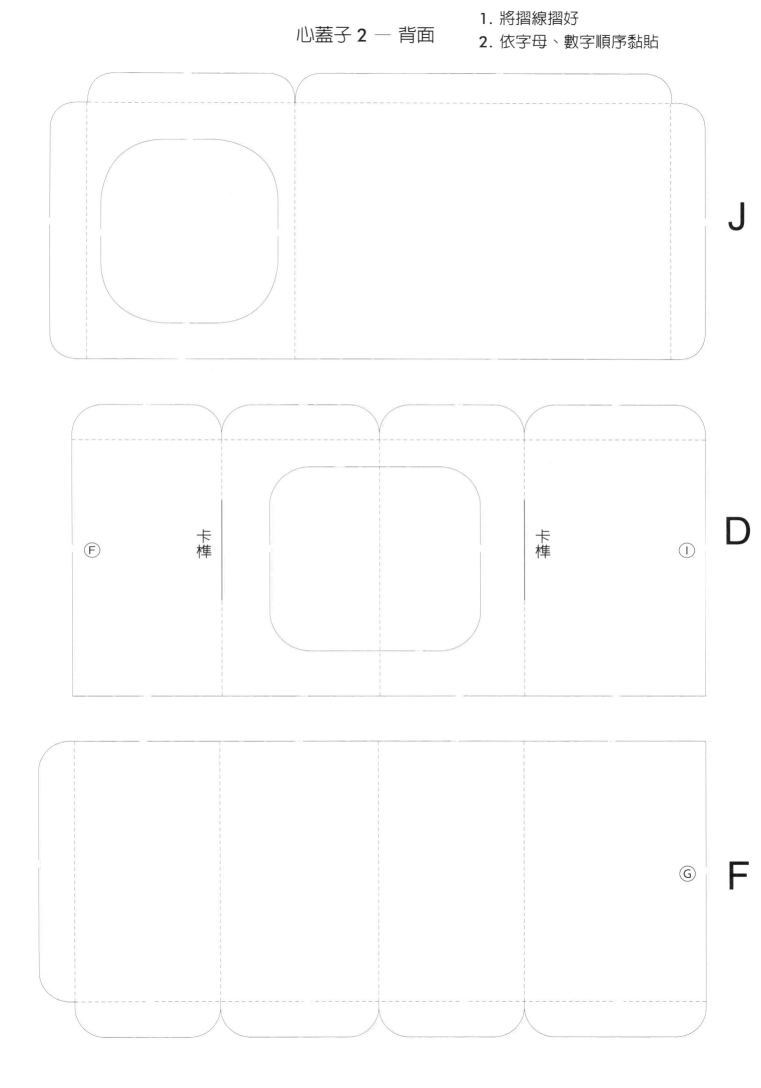

心蓋子 2 — 背面

1. 將摺線摺好
2. 依字母、數字順序黏貼

J

D

卡榫　卡榫

Ⓕ　Ⓘ

F

Ⓖ

⑳ ㉑

Ⓖ Ⓗ

㉓ ㉔ ㉕ ㉖

Ⓕ

心蓋子 2 — 正面

⑲ ⑱ ⑰ ⑯

R

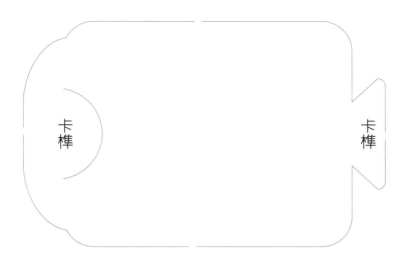

1. 將摺線摺好
2. 依字母、數字順序黏貼

H

㉒

①